KB096796

문득,
행복을
쓰다

일러스트 명언 다이어리북

문득, 행복을 쓰다

초판 1쇄 인쇄 | 2016년 7월 18일
초판 1쇄 발행 | 2016년 7월 26일

지은이 이소연
편집 조성우·손성실
마케팅 이동준
디자인 권월화
일러스트 출처 Copyright ⓒgettyimagesBank
용지 월드페이퍼
제작 ㈜상지사P&B
펴낸곳 생각비행
등록일 2010년 3월 29일 | 등록번호 제2010-000092호
주소 서울시 마포구 월드컵북로 132, 402호
전화 02) 3141-0485
팩스 02) 3141-0486
이메일 ideas0419@hanmail.net
블로그 www.ideas0419.com

ⓒ 생각비행, 2016, Printed in Korea.
ISBN 978-89-94502-93-9 03600

일러스트 명언
다이어리북

문득, 행복을 쓰다

이소연 지음

생각비행

_____에게

행복은 결코
멀리 있지 않아요

어느 날 습관적으로 스마트폰만
들여다보는 자신을 발견했어요.
친구가 앞에 있는데도 우리는 서로 습관적으로
시간만 보내고 있을 뿐이었어요.
이런 시간이 많아질수록 조난당한 배 위에서
아무것도 못하고 걱정만 하고 있는 기분이었어요.

사람들과 이야기하는 시간과
나 자신과 이야기하는 시간을 조금씩 늘리기 시작했어요.
처음에는 어떤 이야기부터 해야 할지 몰라 어색했지만
일상의 소소한 이야기를 하나씩 꺼내다 보니
대화가 풍성해졌어요.

그때부터 물음과 대답이라는 형식으로
삶을 기록하기 시작했어요.
나 자신과 이야기할 때 직접 쓰는 것이 굉장히 중요했어요.
복잡한 생각을 구체적으로 정리할 수 있었으니까요.
시간을 두고 내가 쓴 글을 객관적으로 마주하니
그동안 살면서 막연하게 느꼈던 것들이
조금씩 보이기 시작했어요.

지난 일을 생각할 때 불만과 걱정으로 가득했지만
시각이 바뀌니 모든 일이 새롭게 보였어요.
글을 쓰는 습관이 붙자 생각을 글이나 그림으로
표현하기 시작했어요.

서서히 나 자신을 더욱 분명히 알게 되었어요.

삶을 정리한 노트가 한 권 한 권 쌓이자

내 삶의 주인은 바로 나구나 하는 확신이 들었거든요.

그동안의 경험을 한 권의 책으로 정리했어요.

힘이 되기도 하고 힘을 주기도 하는 명사들의 어록을 정리하고

거기에서 파생되는 물음에 대답하는 형식으로 구성했어요.

답을 적을 줄과 칸이 있지만 꼭 맞춰 쓸 필요는 없어요.

정답을 찾는데 익숙한 사람들은

다소 답답함을 느낄지도 몰라요.

하지만 인생에 정답이 없듯

이 책의 물음도 정답을 요구하지 않아요.

삶을 관조하고 일상을 기록하는 것,
생각하고 느끼는 대로 적으면 그것으로 족해요.

행복은 결코 멀리 있지 않아요.
언제나 우리 주변에 있지만
그것을 발견할 여유가 없을 뿐이에요.
이 책을 당신의 이야기로 채운다면
자신이 삶의 주인공이란 사실을 느낄 수 있을 거예요.
지금 바로 자신과 이야기를 시작하세요.
행복의 바다로 항해를 시작한 자신을 발견하게 될 테니까요.

나는 생각하는 것보다 훨씬 믿음직스럽고
신뢰 가는 사람입니다.

Man is what he believes.

인간은 스스로 믿는 대로 된다.

안톤 체호프

To be trusted is
a greater compliment
than to be loved.

신뢰받는 것은 사랑받는 것보다 더 큰 영광이다.

조지 맥도널드

마음의 문을 여는 나만의 주문을 써보세요.

The best mirror is
an old friend.

오래된 친구가 가장 좋은 거울이다.

조지 허버트

Trust in yourself.
Your perceptions are often
far more accurate
than you are willing to believe.

자신을 신뢰하라.
당신의 인식은 종종 당신의
신념보다 훨씬 더 정확하다.

클라우디아 블랙

오래된 친구는 나에게 어떤 의미입니까?

의미

·····································

·····································

·····································

·····································

·····································

·····································

·····································

·····································

·····································

···························

The best way
to cheer yourself up is
to try to cheer somebody else up.

자신의 기운을 북돋우는 가장 좋은 방법은
다른 사람의 기운을 북돋아주는 것이다.

마크 트웨인

—— ·⊗· ——

Believe in yourself!
Have faith in your abilities!
Without a humble but reasonable
confidence in your own powers
you cannot be successful or happy.

자신을 믿어라! 자신의 능력을 신뢰하라!
자기 능력에 대해 겸허하면서도 정당한 확신이 없으면,
성공할 수도, 행복해질 수도 없다.

노먼 빈센트 필

나에게 힘이 되는 명언은?

첫 번째

두 번째

세 번째

내가 신뢰하는 사람 세 명

이 름	이 유

나를 신뢰하는 사람 세 명

이 름	이 유

Only the person
who has faith in himself
is able to be faithful to others.

자신을 신뢰하는 사람만이 다른 사람들에게 충실할 수 있다.

에리히 프롬

─────◦⊸⊷⊷⊶◦─────

If a man will begin with
certainties, he shall end in doubt;
but if he will be content
to begin with doubts,
he shall end in certainties.

확신을 가지고 시작하는 사람은 회의로 끝나지만
기꺼이 의심하면서 시작하는 사람은
확신을 가지고 끝내게 된다.

프랜시스 베이컨

친구에게 포스트잇으로 신뢰의 마음을 전하세요.

If you are honest and sincere,
people may deceive you.
Be honest and sincere anyway.

네가 만일 정직하고 성실하다면
사람들은 아마도 너를 속일 것이다.
그래도 정직하고 성실하라.

마더 테레사

If you are kind,
people may accuse you of selfish,
ulterior motives. Be kind anyway.

네가 만일 친절하다면 사람들은 불순한 의도가 있다고
너를 비난할 것이다. 그래도 친절을 베풀라.

마더 테레사

살면서 가장 가치 있다고 생각하는 것은?

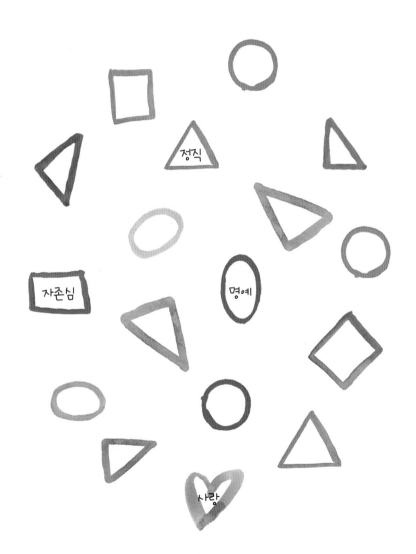

Better keep yourself clean
and bright; you are the window
through which you must
see the world.

자신을 보다 깨끗하고 밝게 관리하라.
그대 자신은 그대가 세상을 바라봐야 하는 창이다.

조지 버나드 쇼

최근 1년 동안 내가 본 가장 아름다운 장면은?

최근 본 영화에서 신뢰가 가는 캐릭터는?

영화

캐릭터

스토리

그 캐릭터와 닮고 싶은 점 세 가지는?

1

2

3

A friend in power is a friend lost.

힘 있을 때 친구는 친구가 아니다.

헨리 애덤스

He makes no friend
who never made a foe.

원수를 만들어보지 않은 사람은 친구도 사귀지 않는다.

알프레드 테니슨

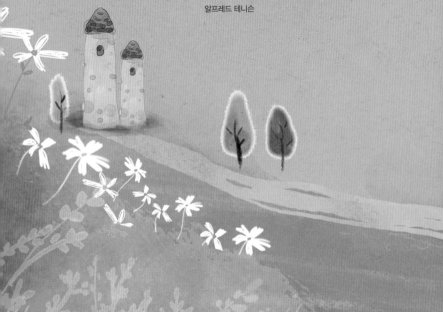

힘들 때 곁에 있어준 친구에게 고마움을 표현해보세요.

Learning to love yourself is
the greatest love of all.

자신을 사랑하는 법을 아는 것이 가장 위대한 사랑이다.

마이클 매서

Remember that a person's name
is to that person the sweetest and
most important sound
in any language.

상대방의 이름을 부르는 소리가 그에게는
세상 그 어떤 것보다 듣기 좋은 소리라는 사실을 기억하라.

데일 카네기

자신을 돋보이게 하는 것은 무엇인가요?
꼭 명품이나 값진 장신구일 필요는 없어요.

깊은 이야기를 나누고 싶은 사람과

이름:

시간:

장소:

이름:

시간:

장소:

약속을 잡아보세요.

나누고 싶은 이야기

나누고 싶은 이야기

Prejudice is
the child of ignorance.

편견은 무지의 소산이다.

윌리엄 해즐릿

People ask you for criticism,
but they only want praise.

사람들은 당신에게 비평을 해달라고 요구하지만,
그들이 정작 듣기 원하는 건 칭찬뿐이다.

서머싯 몸

사람에 대한 편견을 태워버리세요.

Speak not but what may
benefit others or yourself;
avoid trifling conversation.

다른 사람이나 나에게 도움이 되지 않는 말은 삼가라.
쓸데없는 말은 하지 마라.

벤저민 프랭클린

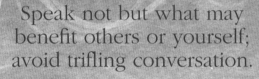

The truth is more
important than the facts.

진실은 사실보다 더 중요한 법이다.

프랭크 로이드 라이트

생각 없이 한 말이
상대방에게 오랫동안 아물지 않는
상처로 남을 수 있습니다.

Unless a man feels
he has a good enough memory,
he should never venture to lie.

자신이 충분히 뛰어난 기억력을
가지고 있다고 생각하지 않는다면,
감히 거짓말을 할 엄두를 내지 말지어다.

미셸 드 몽테뉴

나의 거짓말
Best 5

1
~~~~~~~~~~~~~~~~~~~~~~~~~~~~~~~~~~~~~~

**2**
~~~~~~~~~~~~~~~~~~~~~~~~~~~~~~~~~~~~~~

3
~~~~~~~~~~~~~~~~~~~~~~~~~~~~~~~~~~~~~~

**4**
~~~~~~~~~~~~~~~~~~~~~~~~~~~~~~~~~~~~~~

5
~~~~~~~~~~~~~~~~~~~~~~~~~~~~~~~~~~~~~~

앞으로 거짓말하지 말쟁

다른 사람이 말하는 나만의 매력 세 가지

다른 사람이 모르는 나만의 매력 세 가지

희망 그 자체에 기쁨이 있습니다.
희망을 가지고 있을 때 우리는 행복합니다.

I am the master of my fate,
I am the captain of my soul.

나는 내 운명의 주인이자 내 영혼의 선장이다.

월리엄 헨리

Dream big dreams.
Only big dreams have the power
to move men's souls.

큰 꿈을 꾸어라. 오직 큰 꿈만이 사람들의
영혼을 움직일 수 있는 힘을 지니고 있다.

마르쿠스 아우렐리우스

1년 안에 꼭 이루고 싶은 일 세 가지는?

건강 프로젝트:

- - - - - - - - - - - - - - - - - - - - - - - - - -

- - - - - - - - - - - - - - - - - - - - - - - - - -

취미 프로젝트:

- - - - - - - - - - - - - - - - - - - - - - - - - -

- - - - - - - - - - - - - - - - - - - - - - - - - -

직무능력 향상 프로젝트:

- - - - - - - - - - - - - - - - - - - - - - - - - -

- - - - - - - - - - - - - - - - - - - - - - - - - -

Twenty years from now
you will be more disappointed
by the things you didn't do
than by the ones you did do.
So throw off the bowlines.
Sail away from the safe harbor.
Catch the trade winds in your sails.
Explore. Dream. Discover.

앞으로 20년 후에 당신은 저지른 일보다는
저지르지 않은 일에 더 실망하게 될 것이다.
그러니 밧줄을 풀고 안전한 항구를 벗어나 항해를 떠나라.
돛에 무역풍을 가득 담고 탐험하고, 꿈꾸며, 발견하라.

마크 트웨인

하루를 기분 좋게 시작하게 하는 나만의  다짐을 적어보세요.

You can't hit a home run
unless you step up to the plate.
You can't catch a fish unless you
put your line in the water.
You can't reach your goals
if you don't try.

타석에 들어서지 않고는 홈런을 칠 수 없고
낚싯줄을 물에 드리우지 않고는 고기를 잡을 수 없다.
시도하지 않고는 목표에 도달할 수 없다.

캐시 셀리그먼

머뭇거리는 자신에게 꼭 들려주고 싶은 노래는?

가사를 적어보세요.

인생에서 꼭 가보고 싶은 곳은?

가고 싶은 곳

가고 싶은 곳

가고 싶은 곳

이유

이유

이유

The victory of success
is half won when one gains
the habit of setting goals and
achieving them. Even the most
tedious chore will become
endurable as you parade through
each day convinced that every task,
no matter how menial or boring,
brings you closer to fulfilling
your dreams.

목표를 세우고 그것을 달성하는 습관만 갖춰도
성공의 반은 정복한 것이나 다름없다.
아무리 비천하거나 지루한 노역이라도 그 모든 일이
꿈을 이루는 데 도움이 된다는 확신으로 하루하루를 살아가면
가장 지루한 허드렛일조차도 감내할 수 있게 된다.

오그 만디노

지금 진행하는 일이 잘되고 있는지 확인해보세요.

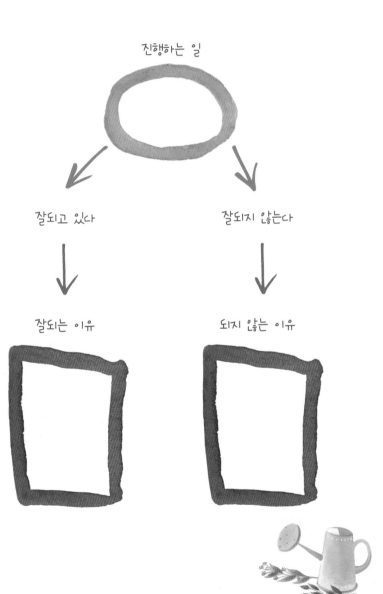

진행하는 일

잘되고 있다          잘되지 않는다

잘되는 이유          되지 않는 이유

It's kind of fun
to do the impossible.

불가능한 일을 해보는 것은 신나는 일이다.

월트 디즈니

There are two things
to aim at in life.
First, to get what you want
and, after that, to enjoy it.
Only the wisest of mankind
achieve the second.

인생에서 목표로 삼아야 할 것은 두 가지다.
하나는 원하는 바를 이루는 것, 또 하나는 그것을 즐기는 것이다.
오직 현명한 인간만이 두 번째까지 이뤄낸다.

로건 피어솔 스미스

최근 가장 즐거웠던 순간을 기록해보세요.

So many of our dreams
at first seem impossible,
then they seem improbable,
and then, when we summon the will,
they soon become inevitable.

우리의 꿈은 대부분 처음에는 불가능해 보이고,
얼마의 시간이 지나도 실현되지 않을 것처럼 보이지만,
어느 순간 꼭 이루겠다는 의지를 발휘하면
반드시 이룰 수 있는 무엇으로 변모한다.

크리스토퍼 리브

## 자신을 칭찬하고 싶을 때는?

최근 가장 마음에 든 책과
인상적인 구절 세 개를 적어보세요.

책 제목:

지은이:

마음에 든 이유:

Character cannot be developed
in ease and quiet. Only through
experiences of trial and suffering
can the soul be strengthened,
vision cleared, ambition inspired,
and success achieved.

품성은 쉽고 평온하게 개발되지 않는다.
오로지 시련과 고난의 경험을 통해서만 영혼이 강인해지고
비전이 명확해지며 큰 꿈을 키울 수 있고 성공을 이룰 수 있다.

헬렌 켈러

———◦||||◦———

There is nothing like dream
to create the future. Utopia today,
flesh and blood tomorrow.

미래를 창조하는 데는 꿈만 한 것이 없다.
오늘의 유토피아가 내일의 실체가 된다.

빅토르 위고

버리고 싶은 버릇 네 가지를 쓰고 보이지 않게 지워보세요.

The world makes way for the man
who knows where he is going.

세상은 자기가 어디로 가고 있는지
아는 사람에게 길을 만들어준다.

**랠프 월도 에머슨**

Some men give up their
designs when they have almost
reached the goal; while others,
on the contrary, obtain
a victory by exerting, at the last
moment, more vigorous efforts
than ever before.

어떤 사람들은 목표에 거의 다다른 시점에서 계획을 포기한다.
반면 어떤 사람들은 마지막 순간에 전보다 더
열정적인 노력을 쏟아부음으로써 승리를 거머쥔다.

**헤로도투스**

포기하고 싶은 순간이 있었나요?

어떻게 극복했는지 떠올려보세요.

새로운 힘이 생길 거예요.

It is only with the heart that
one can see rightly; what is
essential is invisible to the eye.

사람은 오로지 가슴으로만 올바로 볼 수 있다.
본질적인 것은 눈에 보이지 않는다.

앙투안 드 생텍쥐페리

---

We should show our lives
not as it is or how it ought to be,
but only as we see it in our dreams.

있는 그대로 혹은 강요받는 대로가 아니라 꿈에 보이는 대로
우리의 인생을 보여주어야 한다.

톨스토이

최근 가슴을 뛰게 했던 행복한 뉴스는?

Consult not your fears,
but your hopes and your dreams.
Think not about your frustrations,
but about your unfulilled potential.
Concern yourself not with
what you tried and failed in,
but with what it is still
possible for you to do.

두려움이 아닌 희망과 꿈의 조언을 구하라.
좌절에 대해 생각하지 말고 채워지지 않은 잠재력에 대해 생각하라.
시도했다가 실패한 것을 신경 쓰지 말고
여전히 가능한 것에 관심을 가져라.

교황 요한 23세

자신의 가능성을 발견한 순간을 기억해보세요.

내 인생의
롤모델을 인터뷰한다면?

롤모델:

uum
spring

spring

Q
_ _ _ _ _ _ _ _ _ _ _ _ _ _ _ _ _ _ _ _ _ _ _ _ _ _
_ _ _ _ _ _ _ _ _ _ _ _ _ _ _ _ _ _ _ _ _ _ _ _
_ _ _ _ _ _ _ _ _ _ _ _ _ _ _ _ _ _ _ _ _ _ _ _

Q
_ _ _ _ _ _ _ _ _ _ _ _ _ _ _ _ _ _ _ _ _ _ _ _
_ _ _ _ _ _ _ _ _ _ _ _ _ _ _ _ _ _ _ _ _ _ _ _
_ _ _ _ _ _ _ _ _ _ _ _ _ _ _ _ _ _ _ _ _ _ _ _

Q
_ _ _ _ _ _ _ _ _ _ _ _ _ _ _ _ _ _ _ _ _ _ _ _

현명한 사람은 기회를 발견하는 것이
아니라 스스로 만들어냅니다.

We may give advice,
but we cannot give conduct.

충고는 해줄 수 있으나, 행동하게 할 수는 없다.

벤저민 프랭클린

Think like a man of action,
act like a man of thought.

행동하는 사람처럼 생각하고, 생각하는 사람처럼 행동하라.

앙리 베르그송

# 최근 나에게 용기를 준 세 가지 경험은?

## 첫 번째

## 두 번째

## 세 번째

The winds and waves are always
on the side of the ablest navigators.

바람과 파도는 항상 가장 유능한 항해자 편에 선다.

에드워드 기번

———◦◦◦———

We have no more right
to consume happiness without
producing it than to consume
wealth without producing it.

재물을 스스로 만들지 않는 사람에게는 쓸 권리가 없듯이
행복도 스스로 만들지 않는 사람에게는 누릴 권리가 없다.

조지 버나드 쇼

자신의 일 중에서 절대로 포기하고 싶지 않은 일은?

· · · · · · · · · · · · · · · · · · · · · · · · · · · · · · · · · · · · · · · · · · · · · ·

· · · · · · · · · · · · · · · · · · · · · · · · · · · · · · · · · · · · · · · · · · · ·

· · · · · · · · · · · · · · · · · · · · · · · · · · · · · · · · · · · · · · · · · · · · · ·

· · · · · · · · · · · · · · · · · · · · · · · · · · · · · · · · · · · · · · · · · · · · · ·

· · · · · · · · · · · · · · · · · · · · · · · · · · · · · · · · · · · · · · · · · · · · · ·

· · · · · · · · · · · · · · · · · · · · · · · · · · · · · · · · · · · · · · · · · · · · · ·

· · · · · · · · · · · · · · · · · · · · · · · · · · · · · · · · · · · · · · · · · · · · ·

· · · · · · · · · · · · · · · · · · · · · · ·

· · · · · · · · · · · · · · · · · · · · · ·

· · · · · · · · · · · · · · · · · · · · · · · · ·

· · · · · · · · · · · · · · · · · · · · · · ·

You may be disappointed
if you fail, but you are doomed
if you don't try.

실패하면 실망할지도 모르지만,
시도조차 하지 않으면 죽은 몸이나 마찬가지다.

비벌리 실즈

People grow through
experience if they meet life
honestly and courageously.

정직하고 용기 있게 산다면 경험을 통해 성장할 수 있다.

엘리너 루스벨트

일상이 너무
반복적이지 않나요?
익숙한 곳에서 벗어나
색다른 공간을
찾아보세요.

# 지난 1년간 하지 않아서 후회한 일들은?

# 지금 하지 않으면 후회할 것 같은 일들은?

"I can't do it"
never yet accomplished anything;
"I will try"
has performed wonders.

"난 못 해"라는 말은 아무것도 이루지 못하지만,
"해 볼 거야"라는 말은 기적을 만들어낸다.

조지 P. 번행

You are what you repeatedly do.
Excellence is not an event –
it is a habit.

당신의 진정한 모습은 당신이 반복적으로
행하는 행위의 축적물이다.
탁월함은 하나의 사건이 아니라 습성인 것이다.

아리스토텔레스

포스트잇을 준비해서 용기를 주는 말을
주변사람에게 받아 붙여보세요.

Action may not always
bring happiness, but there is no
happiness without action.

행동이 반드시 행복을 안겨주지 않을지 몰라도
행동 없는 행복이란 없다.

윌리엄 제임스

─────────※─────────

Happiness is when what you think,
what you say, and what you do
are in harmony.

행복은 생각하고 말하고 행동하는 것이 일치할 때 찾아온다.

마하트마 간디

살면서 언제 행복한 감정을 느꼈는지
빈 벽돌에 써넣어보세요.

첫 데이트

합격

They always say time changes
things, but you actually have to
change them yourself.

시간이 해결해준다고들 하지만,
실제로, 일을 변화시켜야 하는 것은 바로 당신이다.

앤디 워홀

The one thing that separates
the winners from the losers is,
winners take action.

승자와 패자를 분리하는 단 한 가지는,
승자가 실행하는 사람이라는 점이다.

앤서니 로빈스

나의 장점과 단점은?

| 장 점 | 단 점 |
| --- | --- |
|  |  |

동료들이나 친구들보다 발달했다고 생각하거나
그렇지 못하다고 생각하는 부분을 색칠해보세요.

● 독서량

← 나쁨                           평균                       좋음 →

● 말솜씨

← 나쁨                           평균                       좋음 →

● 대인관계

← 나쁨　　　　　　　　　　평균　　　　　　　　　좋음 →

● 정신력

← 나쁨　　　　　　　　　　평균　　　　　　　　　좋음 →

● 건강

← 나쁨　　　　　　　　　　평균　　　　　　　　　좋음 →

Look at a day when
you are supremely satisfied
at the end. It's not a day when you
lounge around doing nothing;
it's a day you've had everything
to do and you've done it.

가장 만족스러웠던 날을 생각해보라.
그날은 아무것도 하지 않고 편히 쉬기만 한 날이 아니라,
할 일이 태산이었는데 결국 그것을 모두 해낸 날이다.

마거릿 대처

앞으로 1년,
최고의 날로 만들고 싶은 하루는?

년

월

일

Success is not final and
failure is not fatal. It is the courage
to continue that counts.

성공은 최종적인 게 아니며 실패는 치명적인 게 아니다.
중요한 것은 지속하고자 하는 용기다.

윈스턴 처칠

Knowing is not enough;
we must apply.
Willing is not enough;
we must do.

아는 것만으로는 충분하지 않다. 적용해야 한다.
자발적 의지만으로는 충분하지 않다. 실행해야 한다.

괴테

매일 사용하는 컵에
재미있는 스티커를 붙여보세요.

The important thing is
not to stop questioning.
Curiosity has its own reason for
existing. One cannot help but be
in awe when he contemplates
the mysteries of eternity, of life,
of the marvelous structure of reality.
It is enough if one tries merely
to comprehend a little
of this mystery every day.
Never lose a holy curiosity.

계속 질문하라. 호기심에는 다 이유가 있다.
영원, 삶, 기적처럼 놀라운 현실 구조의 신비를 가만히 살펴보면
경외심이 들 정도다. 이러한 신비에 대해 매일 조금씩 이해하려고
노력해보자. 신성한 호기심을 잃어서는 안 된다.

알베르트 아인슈타인

# 나만의 호기심 Top 3

1

2

3

내가 행복하게 만들어주고 싶은 사람

# 나를 행복하게 만들어주는 사람

이름:

이유:

이름:

이유:

이름:

이유:

The self is not something
ready-made, but something
in continuous formation
through choice of action.

자아는 이미 만들어진 완성품이 아니라
끊임없는 행위의 선택을 통해 형성되는 것이다.

존 듀이

---

Faced with crisis, the man
of character fall back on himself.
He imposes his own stamp
of action, takes responsibility
for it, makes it his own.

위기에 처했을 때 인격자는 스스로 극복하려고 노력한다.
대처 방안을 마련하고 책임을 지며 스스로 위기를 극복한다.

샤를 드골

책임감이 어깨를 짓누를 때

_ _ _ _ _ _ _ _ _ _ _ _ _ _ _ _ _ _ _ _ _ _ _ _ _ _

_ _ _ _ _ _ _ _ _ _ _ _ _ _ _ _ _ _ _ _ _ _ _ _ _ _

천천히 생각해보세요.

_ _ _ _ _ _ _ _ _ _ _ _ _ _ _ _ _ _ _ _ _ _ _ _ _ _

_ _ _ _ _ _ _ _ _ _ _ _ _ _ _ _ _ _ _ _ _ _ _ _ _ _

지금까지 잘해왔던 일들을

_ _ _ _ _ _ _ _ _ _ _ _ _ _ _ _ _ _ _ _ _ _ _ _ _ _

_ _ _ _ _ _ _ _ _ _ _ _ _ _ _ _ _ _ _ _ _ _ _ _ _ _

앞으로 잘해나갈 자신을

_ _ _ _ _ _ _ _ _ _ _ _ _ _ _ _ _ _ _ _ _ _ _ _ _ _

_ _ _ _ _ _ _ _ _ _ _ _ _ _ _ _ _ _ _ _ _ _ _ _ _ _

활짝 웃는 자신의 얼굴을 상상해보세요.

Step by step.
I can't think of any other way of
accomplishing anything.

한 걸음 한 걸음 단계를 밟아가라.
그것이 무언가를 성취하기 위해 내가 아는 유일한 방법이다.

마이클 조던

Stay hungry. Stay foolish.

항상 갈구하라. 바보짓을 두려워말라.

스티브 잡스

지금 선택하기 어려운 문제는 무엇인가요?

즐거운 상상을 하며

기분이 좋아지는 그림을 그려보세요!

기분이 좋아지는 상상을 하며

이야기를 만들어보세요.

상황은 바뀌지 않습니다.
다만 우리가 변하는 것뿐입니다.

# Never, never, never give up.

절대로 포기하지 말라, 절대로!

**윈스턴 처칠**

# What seems impossible
# one minute, through faith,
# becomes possible the next.

한순간 불가능해 보이는 것도
신념을 가지면 다음 순간 가능해진다.

**노먼 빈센트 필**

차별이나 불합리함에 맞서 도전했던 일을 적어보세요.

As long as you keep a person
down, some part of you
has to be down there
to hold him down,
so it means you cannot soar
as you otherwise might.

다른 사람이 성장하지 못하도록 막으면
우리 자신도 성장하지 못한다.
이를 주의할 때 자신의 가치가 높아진다.

메리언 앤더슨

선임 혹은 선배가 해준 조언 중에서
가장 기억에 남는 말은?

The fight is won or lost
far away from witnesses – behind
the lines, in the gym, and out there
on the road, long before
I dance under those lights.

싸움의 승패는 사람들의 눈에서 멀리 떨어진 곳에서 결정 난다.
전선의 후방에서, 체육관에서, 그리고 저 밤의 도로 위에서,
내가 조명 불빛 아래에서 춤추기 오래전에 이미 결정 난다.

무하마드 알리

최근 한 달 동안 생각했던 계획을 행동으로
옮기기 위해 준비해야 할 일은?

생각했던 일

----------------------------------------

----------------------------------------

----------------------------------------

----------------------------------------

----------------------------------------

----------------------------------------

준비해야 할 일

----------------------------------------

----------------------------------------

----------------------------------------

----------------------------------------

----------------------------------------

----------------------------------------

# 스트레스를 푸는 나만의 방법은?

최근 알게된 스트레스를 푸는 새로운 방법은?

If there is any one axiom
that I have tried to live up to
in attempting to become successful
in business, it is the fact that
I have tried to surround myself with
associates that know more about
business than I do. This policy
has always been very successful
and is still working for me.

내가 비즈니스에서 성공하기 위해 지키며
살아온 원칙이 하나 있다면, 그것은 비즈니스에 대해
나보다 더 잘 아는 동료를 주변에 두기 위해 애쓰는 것이다.
이 방책은 항상 성공적이어서 지금도 내게 효과를 안겨주고 있다.

몬테 L. 빈

일을 도와준 친구나 동료에게
고마운 마음을 담아 문자 메시지를 보내세요.

고마워

There's a lot of things
that are risky right now,
which is always a good sign,
you know, and you can see
through them, you can see
to the other side and go,
yes, this could be huge.

당장은 위험한 일로 가득하지만 이것은 언제나 좋은 징조다.
위험한 일을 들여다보면 다른 측면도 보게 된다.
그러면 왠지 크게 성공할 수 있을 것 같다.

스티브 잡스

위기는 곧 기회입니다.
관점을 바꿔보세요.

| 우려스러운 일 | 좋은 징조 |
|---|---|
| | |
| | |
| | |

It is better to offer no excuse
than a bad one.

잘못을 저지르는 것보다 변명하는 것이 더 나쁘다.

조지 워싱턴

---

One resolution I have made,
and try always to keep, is this:
To rise above the little things.

지금까지도 그래 왔고 앞으로도 항상 지키려고 노력하는
결심 한 가지는 바로 소소한 일에 대해 초연해지는 것이다.

존 버로스

밤하늘의 달을 보세요.
달은 지금 당신을 보며 웃고 있습니다.
용기를 내세요!

일상생활의 일들에 등급을 매겨보세요.

| 등 급 | 등급에 맞는 일 |
| --- | --- |
| 1 | |
| 2 | |
| 3 | |
| 4 | |
| 5 | |

어려운 일과 쉬운 일로 등급을 나눈
기준이 무엇인지 생각해보세요.

어려움

이유

1등급 _____
       _____

2등급 _____
       _____

3등급 _____
       _____

4등급 _____
       _____

5등급 _____
       _____

쉬움

Use no hurtful deceit;
think innocently and justly,
and, if you speak,
speak accordingly.

남을 속여 헤치지 마라.
편견을 버리고 공정하게 생각하라.
모든 언행을 공정하게 하라.

**벤저민 프랭클린**

---

You can fool all the people
some of the time, and some of the
people all the time, but you cannot
fool all the people all the time.

모든 사람을 잠시 속이거나
소수의 사람을 항상 속일 수는 있어도
모든 사람을 항상 속일 수는 없다.

**에이브러햄 링컨**

# 사람들의 편견에 시달릴 때 주변에서 어떻게 도와주었나요?

사람들의 편견

_____

_____

_____

_____

_____

_____

주변의 도움

_____

_____

_____

_____

_____

_____

You don't live in a world
all alone. Your brothers
are here too.

당신은 이 세상에서 혼자 사는 것이 아닙니다.
당신의 형제들이 함께합니다.

**알베르트 슈바이처**

혼자가 아니라 누군가와
함께 살아가는 자신을 느낄 때는?

There are as many
nights as day, and the one
is just as long as the other in the
year's course. Even a happy life
cannot be without a measure
of darkness, and the word
'happy' would lose its meaning
if it were not balanced
by sadness.

밤이 있으면 낮이 있게 마련이고, 일 년 중 밤의
길이는 낮의 길이와 같다. 어느 정도 어두움이 있어야 행복한
삶도 존재한다. 행복에 상응하는 슬픔이 부재하다면,
행복은 그 의미를 상실해버리고 만다.

**카를 구스타프 융**

사람의 마음에는 밝은 면과 어두운 면이 있습니다.
자신의 어두운 면과 밝은 면을 써보세요.

어두운 면
_____

밝은 면
_____

# 인간관계에서 중요하게 생각하는 것을 적어보세요.

하나

_____

_____

둘

_____

_____

셋

_____

_____

넷

_____

_____

다섯

_____

_____

내 주변 사람들의 이름을 적고
가까울수록 밝은색을 칠해보세요.

If you want to be respected
by others, the great thing is
to respect yourself. Only by that,
only by self-respect will you
compel others to respect you.

타인에게 존경을 받고 싶다면 가장 중요한 일은
자신을 존경하는 것이다. 그렇게 함으로써만이
타인의 존경을 받게 될 것이다.

도스토옙스키

———— ✦ ————

The liar's punishment is,
not in the least that he is
not believed, but that he
cannot believe anyone else.

거짓말쟁이에게 가해지는 형벌은
남에게 믿음을 받지 못하게 되는 것이 아니라
그 누구도 믿을 수 없게 되는 것이다.

조지 버나드 쇼

자신을 사랑할 수 없다면
다른 사람도 사랑할 수 없습니다.
먼저 자신에게 '사랑한다'라고 말해보세요.

사랑한다.

Peace cannot be kept by force.
It can only be achieved by
understanding.

평화는 힘에 의해서 지켜지는 것이 아니다.
그것은 오로지 이해에 의해 성취된다.

알베르트 아인슈타인

Non-violence is the greatest virtue,
cowardice the greatest vice.
Non-violence springs from love,
cowardice from hate.

비폭력은 최상의 덕목이고, 비겁함은 최악의 악덕이다.
비폭력은 사랑에서 자라나고 비겁함은 미움에서 자라난다.

마하트마 간디

어려운 상황에 처한 사람을 도와줬던 때는?

Nobody can give you freedom.
Nobody can give you equality
or justice or anything.
If you're a man, you take it.

자유는 누가 주는 것이 아니다.
평등이나 정의도 마찬가지다.
인간이라면, 그것을 쟁취하기 위해 투쟁해야 한다.

**말콤 엑스**

———————————⚬———————————

Never doubt that a small group
of thoughtful, committed citizens
can change the world. Indeed,
it is the only thing that ever has.

사려 깊고 헌신적인 소수의 시민이 세상을 변화시킨다.
이는 변하지 않는 유일한 진실이다.

**마거릿 미드**

사회를 밝게 만드는 사람이나 단체를 써보세요.
어떻게 도울 수 있을지도 생각해보세요.

내 열정에 불을 댕기는 것

내 열정에 찬물을 끼얹는 것

내 마음을 콩닥거리게 하는 것

내 마음을 돌처럼 굳게 하는 것

성공과 실패의 원인은 자기 자신입니다.
다른 사람의 탓이 아닙니다.

Men are born to succeed, not fail.

인간은 실패가 아니라 성공하기 위해서 태어난다.

헨리 데이비드 소로

Concentrated thoughts
produce desired results.

생각을 집중해야 바라던 결과를 얻을 수 있다.

지그 지글러

인생에서 중요했던 다섯 가지 사건을 써보세요.

My philosophy of life is that
if we make up our mind
what we are going to make
of our lives, then work hard
toward that goal, we never
lose – somehow we win out.

내 삶의 철학은 다음과 같다.
인생에서 이루고자 하는 바에 대해 결심을 굳히고,
그 목표를 향해 매진하면 결코 실패하지 않는다.
어떻게든 성공하게 된다.

**로널드 레이건**

목표를 향해 나아가는 데 꼭 필요하다고 생각하는
한자에 동그라미를 해보세요.

# Nothing is impossible,
# the word itself says 'I'm possible!

불가능한 것은 없다
단어 자체가 말하고 있지 않은가. '나는 가능해'라고!

오드리 햅번

---

# You can learn little
# from victory. You can learn
# everything from defeat.

승리하면 조금 배울 수 있고 패배하면 모든 것을 배울 수 있다.

크리스티 매슈슨

좌절하게 만드는 단어를 골라 ✗ 표시를 해보세요.

시간

직장

꿈

강요

글쓰기

아르바이트

잠

키

자신감

재능

잔소리

유머

돈

패배의식

공부

상식

가정환경

연애

말하기

학력

가문

중독

친구

자존감

명품

논리력

얼굴

몸매

취미

다이어트

식욕

# 1년 동안의 자기 진단

강점(Strength)

_____

_____

_____

_____

_____

약점(Weakness)

_____

_____

_____

_____

_____

기회(Opportunities)

위협(Threats)

Failure is a success
if we learn from it.

실패도 배우는 게 있으면 성공이다.

**맬컴 포브스**

Anyone who has never
made a mistake has never tried
anything new.

실수를 저지른 적이 없는 사람은
그 어떤 새로운 도전도 해보지 않은 사람이다.

**알베르트 아인슈타인**

실수를 통해서 배운 일들을 선반 위에 적어보세요.

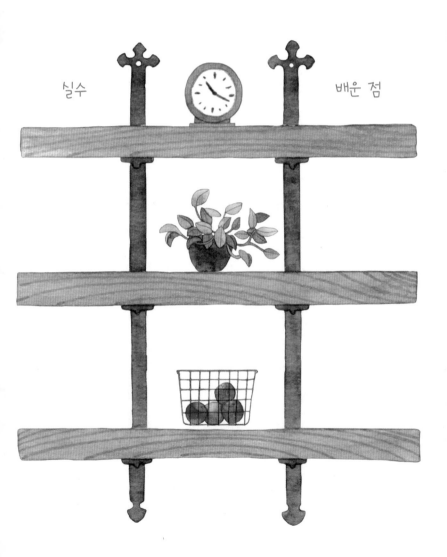

실수

배운 점

If you are successful,
you may win false friends and
ture enemies. Succeed anyway.

당신이 성공한다면 거짓 친구와 참된 적들을 얻게 될 것이다.
어쨌든 성공하라.

마더 테레사

---

Success is not the key to happiness.
Happiness is the key to success.
If you love what you are doing,
you will be successful.

성공이 행복의 열쇠가 아니라 행복이 성공의 열쇠다.
하고 있는 일을 사랑한다면 기필코 성공하게 될 것이다.

허먼 케인

꼭 다시 만나고 싶은 친구는?

그 친구를 만나고 싶은 이유

--------------------------------

--------------------------------

--------------------------------

--------------------------------

--------------------------------

--------------------------------

--------------------------------

--------------------------------

친구 이름: _____

I have missed more than
9,000 shots in my career.
I have lost almost 300 games.
On 26 occasions I have been
entrusted to take the game
winning shot and I missed.
I have failed over and over and
over again in my life. And that's
precisely why I succeed.

나는 농구를 시작한 이후로 9000번 이상 슛을 놓쳤고
거의 300번의 패배를 기록했다.
승패를 결정하는 슛을 놓친 경우도 26번이나 된다.
나는 인생에서 수없이 실패를 거듭했다.
바로 그것이 내가 성공한 이유다.

마이클 조던

목표에 대한 준비성은 몇 %인가요?
색을 칠하고 점검해보세요.

100%

50%

# 성공하기 위해

이름:

---

이유:

---

---

---

이름:

---

이유:

---

---

---

# 함께하고 싶은 사람들

이름: ----------------------------------------

이유: ----------------------------------------

----------------------------------------

----------------------------------------

이름: ----------------------------------------

이유: ----------------------------------------

----------------------------------------

----------------------------------------

Studies indicate that
the one quality all successful
people have is persistence.
They are willing to spend more
time accomplishing a task
and to persevere in the face
of many difficult odds. There is
a very positive relationship
between people's ability to
accomplish any task and
the time they are willing
to spend on it.

연구 결과에 따르면,
성공하는 사람들이 공통적으로 지닌 한 가지 자질은 끈기다.
그들은 기꺼이 더 많은 시간을 들여 일을 성취하며
갖가지 역경 속에서도 불굴의 의지를 잃지 않는다.
사람들이 일을 성취해내는 능력과 그 일에 기꺼이 들이는
시간 사이에는 아주 명확한 상관관계가 있다.

조이스 브라더스

어떤 일을 계속하고 싶다면 그 일은 가치 있는 일입니다.

| 지속적으로 하고 싶은 일 | 그 일의 가치 |
|---|---|
|  |  |

당신의 끈기는
몇 kg인가요?

The trouble with many plans is
that they are based on the way
things are now. To be successful,
your personal plan must
focus on what you want,
not what you have.

대다수 계획이 지닌 문제는 바로
현행 방식을 토대로 한다는 점이다. 성공하려면
당신이 갖고 있는 그 무엇이 아닌 당신이 원하는 그 무엇에
초점을 맞춰 계획을 세워야 한다.

**니도 쿠베인**

To make no mistake is not in the
power of man; but from their errors
and mistakes the wise and good
learn wisdom for the future.

인간이라면 누구나 실수를 한다. 하지만 현명한 사람들은
실수를 통해 미래를 대비하는 지혜를 배운다.

**플루타르크**

자신이 지혜로운 사람이라는 생각이 들 때는?

Genius is one percent inspiration,
ninety-nine percent perspiration.

천재는 1%의 영감과 99%의 노력으로 이루어진다.

토머스 에디슨

I have tried 99 times and
have failed, but on the 100th time
came success.

99번 시도하고 실패했으나 100번째에 성공이 찾아왔다.

알베르트 아인슈타인

지금 하는 일을 끝낸다면 자신에게 어떤 선물을 주고 싶나요?

I am a great believer in luck,
and I find the harder I work
the more I have of it.

나는 운을 신봉하는 사람이다.
그리고 더 열심히 일하면 할수록 더 많은 운을 갖게
된다는 것도 잘 알고 있다.

**토머스 제퍼슨**

살면서 가장 열심히 했던 일 세 가지는?

삶에서 행운이 필요한 때는 언제일까요?

운이 아닌 노력으로 목표를 이뤄가는
사람의 이야기를 적어보세요.

인생은 짧은 이야기와 같습니다.
중요한 것은 그 길이가 아니라 가치입니다.

Anything you're good at
contributes to happiness.

당신이 잘하는 일이라면 무엇이나 행복에 도움이 된다.

버트런드 러셀

There are two ways of
spreading light: to be the candle or
the mirror that reflects it.

빛을 퍼뜨릴 수 있는 두 가지 방법이 있다.
촛불이 되거나 또는 그것을 비추는 거울이 되는 것이다.

이디스 워튼

## 나의 10년 설계표

### 이루고 싶은 일

| | |
|---|---|
| 1년 | |
| 2년 | |
| 3년 | |
| 4년 | |
| 5년 | |
| 6년 | |
| 7년 | |
| 8년 | |
| 9년 | |
| 10년 | |

Man is born to live,
not to prepare for life.
Life itself, the phenomenon of life,
the gift of life,
is so breathtakingly serious!

사람은 살려고 태어나는 것이지
인생을 준비하려고 태어나는 것은 아니다.
인생 그 자체, 인생의 현상, 인생이 가져다주는 선물은
숨이 막히도록 진지하다!

보리스 파스테르나크

기억나는 선물들을 써보세요.

Our life is what our
thoughts make it.

우리의 인생은 우리의 생각이 만드는 것이다.

**마르쿠스 아우렐리우스**

The unexamined life
is not worth living.

반성하지 않는 삶은 살 가치가 없다.

**소크라테스**

자신의 가치는 누가
평가하는 것이 아니라
스스로 평가하는 것입니다.
최선을 다했다면
그것이 가장 큰 가치입니다.

# 나의 장례식 때 누가 참석할까요?

나의 묘비명을 써보세요.

When I hear somebody
sigh, "Life is hard," I am
always tempted to ask,
"Compared to what?"

누군가가 삶이 고달프다고 말하는 것을 들을 때면
나는 이렇게 묻고 싶다. "무엇과 비교해서?"

시드니 J. 해리스

---

Life is not easy for any of us.
But what of that? We must have
perseverance and, above all,
confidence in ourselves.
We must believe that
we are gifted for something,
and that this thing, at whatever
cost, must be attained.

인생은 누구에게나 만만치 않다. 인생을 살아가는 데
무엇이 필요할까? 우리는 인내심을 가져야 한다.
그 무엇보다도 스스로에 대한 확신이 필요하다.
우리는 재능을 가지고 있으며 어떠한 대가를 치르더라도
반드시 재능을 살려야 한다고 믿어야 한다.

마리 퀴리

나는 누구와 비교해서 행복할까요?

나는 누구와 비교해서 불행할까요?

나는 누구와 비교해야만 행복과 불행을 알 수 있나요?

If a person gets his attitude toward money straight, it will help straighten out almost every other area in his life.

돈에 대한 태도만 올바르게 갖춘다면,
삶의 거의 전반이 바로 잡힌다.

빌리 그레이엄

If you do not tell the truth about yourself, you cannot tell it about other people.

자신에 대해 솔직히 이야기하지 않으면
다른 사람에 대해서도 솔직히 이야기할 수 없다.

버지니아 울프

남에게 보이고 싶지 않은
솔직한 마음을 검은색 종이에 써보세요.

Never stand begging
for that which you have
the power to earn.

자신의 힘으로 얻을 수 있는 것을 남에게 부탁하지 말라.

**세르반테스**

최근 다른 사람에게 부탁한 일이나
부탁받은 일을 적어보세요.

부탁한 일

부탁받은 일

가족과 행복한
시간을 만들어보세요.

・・・・・・・・・・・・・・・・・・・・・・・・・・・・・・・・・

・・・・・・・・・・・・・・・・・・・・・・・・・・・・・・・・・

・・・・・・・・・・・・・・・・・・・・・・・・・・・・・・・・・

・・・・・・・・・・・・・・・・・・・・・・・・・・・・・・・・・

・・・・・・・・・・・・・・・・・・・・・・・・・・・・・・・・・

・・・・・・・・・・・・・・・・・・・・・・・・・・・・・・・・・

・・・・・・・・・・・・・・・・・・・・・・・・・・・・・・・・・

・・・・・・・・・・・・・・・・・・・・・・・・・・・・・・・・・

・・・・・・・・・・・・・・・・・・・・・・・・・・・・・・・・・

・・・・・・・・・・・・・・・・・・・・・・・・・・・・・・・・・

"사람은 자기가 원하는 것을 찾아 세상을 돌아다닌다.
그리고 가정으로 돌아왔을 때 그것을 발견한다."

The truth is always exciting.
Speak it, then.
Life is dull without it.

진실은 언제나 흥미롭다. 진실을 말하라.
진실이 없는 인생은 지루하기 짝이 없다.

펄 벅

The greatest glory in living
lies not in never falling,
but in rising every time we fall.

결코 넘어지지 않는 것이 아니라 넘어질 때마다 일어서는 것,
거기에 삶의 가장 큰 영광이 존재한다.

넬슨 만델라

진실의 열쇠는 항상 당신 손에 있습니다.

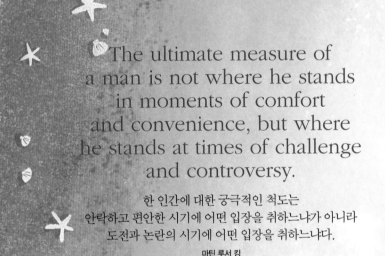

The ultimate measure of
a man is not where he stands
in moments of comfort
and convenience, but where
he stands at times of challenge
and controversy.

한 인간에 대한 궁극적인 척도는
안락하고 편안한 시기에 어떤 입장을 취하느냐가 아니라
도전과 논란의 시기에 어떤 입장을 취하느냐다.

**마틴 루서 킹**

사람을
평가하는
기준은?

Let us not look back in anger,
nor forward in fear,
but around in awareness.

뒤를 돌아볼 때는 화를 내지 말고,
앞을 바라볼 때는 두려워하지 말라.
대신 주의 깊게 주위를 둘러보라.

제임스 서버

주변의 별들은 누구일까요?

# 당신의 인생 앨범에 꼭 넣고 싶은 사진은?

It doesn't matter how many say
it cannot be done or how many
people have tried it before;
it's important to realize that
whatever you're doing,
it's your first attempt at it.

얼마나 많은 사람이 그것을 해낼 수 없다고
말했는가 하는 것은 중요하지 않다. 얼마나 많은 사람이
전에 그것을 시도해보았는지도 중요하지 않다.
진정 중요한 것은 무슨 일을 하든지 간에
자신이 최초로 시도하는 사람이라는 것을 깨닫는 것이다.

월리 아모스

일분 일초의 시간도 헛되이 하지 말라!

오늘의 하나는 내일의 두 개에 버금간다.

A 'No' uttered from the deepest
conviction is better than
a 'Yes' merely uttered to please,
or worse, to avoid trouble.

확신을 가지고 '아니오'라고 말하는 편이
단순히 남을 기분 좋게 해주려고, 혹은 문제를 일으키지 않기 위해
'예'라고 말하는 것보다 훨씬 낫다.

마하트마 간디

때로는 'Yes'와 'No'를 분명히 말해야 합니다.

'YES'라고
해야 할 때

'NO'라고
해야 할 때

YES NO

Once you say you're
going to settle for second,
that's what happens
to you in life, I find.

자신이 2위로 만족한다고 일단 말하면,
자신의 인생이 그렇게 되기 마련이라는 것을 깨달았다.

존 F. 케네디

---

A great attitude does much
more than turn on the lights in
our worlds. It seems to magically
connect us to all sorts of
serendipitous opportunities
that were somehow absent
before the change.

위대한 마음가짐은 세상에 불을 켜는 것 이상의 일을 한다.
그것은 우리가 변화하기 전에는 없었던 온갖 종류의
뜻밖의 기회와 우리를 마술처럼 연결해준다.

얼 나이팅게일

마음을 다잡을 때 읽으면 좋은 시를 찾아서 적어보세요.

# 지금 자신에게 쓰는 격려의 편지

# 10년 후 자신에게 보내는 행복한 편지

**이소연**

특별히 모나게 살아오지 않았다고 생각했다. 뭔가를 특별히 하고 싶다고 생각한 적이 별로 없었다. 남들처럼 중고등학교를 다니고 대학교도 성적에 맞춰 학과와 학교를 결정했다. 졸업 후 잠시 방황하다 대학 선배 소개로 출판계에 입문했다. 막연하게 남에게 도움이 되는 책을 만들어야겠다는 생각으로 책을 기획했다. 마음이 가는 주제가 있었지만 회사 사정으로 만들지 못하는 일이 잦았다. 물론 생각지도 못한 책이 잘 팔리는 일도 있었다. 회사에서 필요로 하는 책과 시기적인 책들을 주로 기획하며 바쁘게 지냈다. 그러다가 건강상의 문제로 2년 동안 일을 떠나 있으면서 삶의 방향을 잡지 못하고 흔들리는 나약한 자신을 돌아보게 되었다. 일러스트 명언 다이어리북은 나 자신의 행복을 고민하던 시간의 기록을 정리한 책이다.